ESTO NO ES (*solo*) UN DIARIO

ÉCHALE CREATIVIDAD A TU VIDA...
PÁGINA A PÁGINA

ADAM J. KURTZ
(UN TÍO DEL MONTÓN)

TRADUCCIÓN DE MANU VICIANO
(OTRO MÁS)

PLAZA [PJ] JANÉS

Papel certificado por el Forest Stewardship Council®

Título original: 1 Page AT A TIME
Primera edición con esta portada: FEBRERO DE 2023
Primera reimpresión: ENERO DE 2024

© 2014, ADAM J. KURTZ
TODOS LOS DERECHOS RESERVADOS, INCLUIDOS LOS DE REPRODUCCIÓN PARCIAL O TOTAL EN CUALQUIER FORMATO.
PUBLICADO POR ACUERDO CON PERIGEE, MIEMBRO DE PENGUIN GROUP (USA) LLC, PENGUIN RANDOM HOUSE COMPANY
© 2014, 2023, PENGUIN RANDOM HOUSE GRUPO EDITORIAL, S. A. U.
© 2014, MANUEL VICIANO DELIBANO, POR LA TRADUCCIÓN

Penguin Random House Grupo Editorial apoya la protección del copyright.
El copyright estimula la creatividad, defiende la diversidad en el ámbito de las ideas y el conocimiento, promueve la libre expresión y favorece una cultura viva. Gracias por comprar una edición autorizada de este libro y por respetar las leyes del copyright al no reproducir, escanear ni distribuir ninguna parte de esta obra por ningún medio sin permiso. Al hacerlo está respaldando a los autores y permitiendo que PRHGE continúe publicando libros para todos los lectores. Diríjase a CEDRO (Centro Español de Derechos Reprográficos, http://www.cedro.org) si necesita fotocopiar o escanear algún fragmento de esta obra.

PRINTED IN SPAIN - IMPRESO EN ESPAÑA

ISBN: 978-84-01-02926-4
Depósito legal: B-22.460-2022

COMPUESTO EN M. I. MAQUETACIÓN

IMPRESO GÓMEZ APARICIO, S.L.
CASARRUBUELOS (MADRID)

L 029264

EN RECUERDO DE
Blanche Davids Gewirtz
QUE ME ENSEÑÓ A:

1. *nunca* TENER MIEDO DE PREGUNTAR
2. TENER A MANO *un poquito* DE AZÚCAR
3. APRECIAR *las sorpresas* DE LA VIDA
4. DOCUMENTARLO *todo*

«TE QUIERO MUCHÍSIMO Y UN POCO MÁS.»

ESTE LIBRO PUEDE SER *cualquier cosa:*

- ☐ UN DIARIO
- ☐ UN RECUERDO PARA EL FUTURO
- ☐ UN CALENDARIO
- ☐ UN AMIGO
- ☐ TODAS LAS ANTERIORES

no es más
que papel
———

¡LO demás ES COSA TUYA!

(CON UN POCO DE AYUDA)

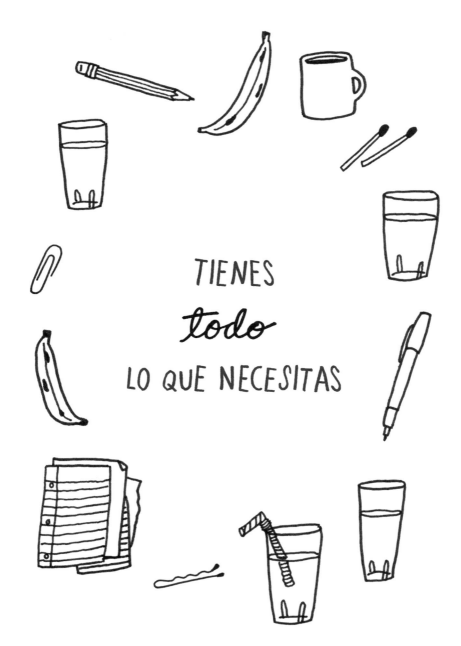

✓ ¡PRESENTACIÓN COMPLETADA!
▬▬▬▬▬▬▬ 100 %

REGISTRARTE SOLO TE COSTARÁ UN MOMENTO.

NOMBRE:

FECHA:

(SIGUIENTE) (CANCELAR)

¿QUÉ OBJETIVOS TIENES PARA EL PRÓXIMO AÑO? ESCRÍBELOS A CONTINUACIÓN.

PERSONAS A LAS QUE SIEMPRE PUEDO LLAMAR

MEJOR AMIGO

TIENE COCHE

PADRE/MADRE

SIEMPRE CON GANAS DE FIESTA

HERMANO MAJO

LO SABE TODO

HERMANO NO TAN MAJO

SABE LO JUSTO

TÍA FAVORITA

ABUELO/ABUELA

ME DEBE UN FAVOR

ALGUIEN MÁS

ELIGE LOS SENTIMIENTOS CON LOS QUE MÁS TE IDENTIFICAS

- ☐ ¡QUÉ FELIZ SOY DE ESTAR VIVO!
- ☐ TENGO QUE SEGUIR INTENTÁNDOLO
- ☐ TODO ES POSIBLE
- ☐ EL AMOR ES UNA CHORRADA (PERO YO QUIERO, PORFA)
- ☐ ME DA MIEDO LA MUERTE, PERO COMPRENDO QUE ES INEVITABLE
- ☐ ME PREOCUPO MÁS DE LOS DEMÁS QUE DE MÍ MISMO
- ☐ INTERNET ES APABULLANTE, PERO NO PUEDO PARAR
- ☐ SÉ EL CAMBIO QUE QUIERAS... Y TODO ESO
- ☐ LA GENTE PUEDE CAMBIARSE A SÍ MISMA, Y ESO ME INCLUYE
- ☐ SI PUEDO SUPERAR ESTO, PODRÉ SUPERAR CUALQUIER COSA
- ☐ TENGO «ALGO ESPECIAL» QUE SIEMPRE ME IMPULSARÁ A SEGUIR ADELANTE
- ☐ OYE, ESTE LIBRO ES UN POCO INTENSO, ¿NO?

¿QUÉ HORA ES?

*
Algunas páginas están dedicadas solo a ti, sin indicaciones ni chistes.
¡No tengas miedo! Ni lo pienses: escribe o dibuja sin más. ¡Deja que fluya!

APRENDE A DIBUJAR

PASO 1.
DIBUJA DOS CUADRADOS BAJO ESTAS LÍNEAS

¡ENHORABUENA, LO HAS CONSEGUIDO!

ARRIÉSGATE Y HAZ ALGO QUE
NO HAYAS HECHO NUNCA.

PEGA UNA TARJETA DE VISITA
A ESTA PÁGINA:

¿DE QUIÉN ES?
¿DÓNDE TE LA DIERON?

* SI NO TE SALE BIEN LA PRIMERA VEZ, NO PASA NADA. SI NO TE SALE BIEN NUNCA, NO SÉ QUÉ DECIRTE, LA VERDAD.

¡HOLA!
¿QUÉ HAS ESTADO HACIENDO ÚLTIMAMENTE?

DESCRIBE UN CUMPLEAÑOS DE TU INFANCIA

✱ Seguirás viendo estos espacios abiertos a medida que avances.
A veces la vida no nos da indicaciones claras. Respira hondo y trata de disfrutarlo.

¿EN QUÉ ANDAS?
📷 COMPARTE ESTA PÁGINA EN TU RED FAVORITA CON LA ETIQUETA #NOSOLODIARIO PARA QUE PODAMOS VERLA.

¿CÓMO TE LLAMAS?
 ¿POR QUÉ TE LLAMARON ASÍ
 Y QUIÉN LO DECIDIÓ?
 ¿QUÉ SIGNIFICA?
¿TIENES ALGÚN MOTE?

Si los números no son lo tuyo, una cuadrícula puede facilitarte la vida. ¡Sepáralos y súmalos!
No son tan horribles: basta con mirarlos desde otro punto de vista. Traza aquí tu primera cuadrícula. ✶

PIENSA EN ALGO QUE TE PROVOQUE
INSEGURIDAD Y ESCRÍBELO
CON LETRAS ENORMES.
¡LLENA LA PÁGINA ENTERA!
MÍRALO FIJAMENTE. LUEGO PASA
LA PÁGINA.

¿DÓNDE TE VES DENTRO DE CINCO AÑOS? ¿ESTÁS EN LA DIRECCIÓN CORRECTA O NO? ¿LO TIENES BASTANTE CLARO O SOLO SON SUPOSICIONES? ¿ESTA PREGUNTA TE RESULTA DE POR SÍ HORRIBLE?

> CÓPIALO 20 VECES...
> ¡O HASTA QUE TE ENTRE EN LA CABEZA!

PUEDO HACER LO QUE ME PROPONGA

DESCRIBE ALGUNA COSA QUE HAYAS
VISTO HOY EN EL SUELO
(¿DÓNDE ESTABA? ¿QUIÉN LA PUSO AHÍ?)

ENVÍA UN MENSAJE A ESA PERSONA
NUEVA QUE CONOCISTE ANOCHE.
(¡SIN NERVIOS!)

RELLENA TU LISTA PARA UN DÍA DE RESFRIADO FUERTE:

- ☐ BEBER MUCHO LÍQUIDO
- ☐ PAÑUELOS DE PAPEL
- ☐ VITAMINA C
- ☐ UN POCO DE CARIÑO
- ☐
- ☐
- ☐
- ☐
- ☐
- ☐
- ☐
- ☐

PUBLICIDAD ⓘ

PÁGINAS EN BLANCO ▼
¡PULSA PARA OBTENER UN ASOMBROSO ESPACIO VACÍO!

ESCRIBE SIN MIEDO ▼
¿PROBLEMAS CON LAS PALABRAS? ¡DÉJANOS HACERTE EL TRABAJO!

CHISTES MALOS ▼
¡CENTENARES DE HORRIBLES RETRUÉCANOS Y BROMAS DISEÑADAS PARA TI!

CHISTES DE PADRE ▼
UNA CHORRADA COMO LA COPA DE UN PINO, PERO AUN ASÍ TE RÍES Y QUIERES A ESE HOMBRE.

CHISTES DE MADRE ▼
¿A TI TE PARECE QUE ESTOY DE BROMA?

LÁPIZ DIRECT ▼
TE INDICAMOS LA DIRECCIÓN QUE YA LLEVABAS DE TODOS MODOS.

EL CUADERNO ▼
ESCRIBE PARA RECORDAR. VAYA, SE ME HAN SALTADO LAS LÁGRIMAS.

ANÚNCIESE>>

* ¿Completaste aquella lista para los días de resfriado fuerte? A lo mejor son imaginaciones mías, pero creo que me rasca un poco la garganta... ¡y más vale prevenir que curar!

QUERIDA MAMÁ:

ESCRIBE UNA CARTA A TU MADRE

ESCRIBE UNA MOTIVACIÓN SECRETA PARA TI.
¡LUEGO DOBLA VARIAS VECES ESTA PÁGINA!

✱ Vaya, esa página doblada de ahí al lado tiene que ser interesante… ¡DEPRISA, LLENA ESTA PÁGINA CON ALGO QUE SIRVA DE DISTRACCIÓN!

DESCRÍBETE EN 15 PALABRAS, YA SEA EN UNA FRASE O EN FORMA DE LISTA.

ESTO ES TODO LO QUE HA SALIDO MAL HOY:

NUNCA OLVIDES QUE EN REALIDAD
ERES CORTO DE ALCANCES: NADIE
TIENE LOS BRAZOS TAN LARGOS.
RÍETE DE ELLO Y RECUERDA
QUE A TODOS NOS PASA
LO MISMO.

PAQUETE BÁSICO DE CUIDADOS
¡LLENA ESTA CAJA DE COSAS RICAS!

✱ ¿Sabes qué otra cosa estaría bien? Un paquete de «me trae sin cuidado», una caja llena de «DEJADME EN PAZ».

[DEVOLVER AL REMITENTE] CONSIGUE LAS DIRECCIONES FÍSICAS DE 3 AMIGOS QUE VIVAN LEJOS Y ESCRÍBELES POSTALES ESTE AÑO. ¡VUELVE LUEGO PARA MARCARLOS COMO HECHOS!

NARRA CÓMO CONOCISTE A TU MEJOR AMIGO

*
¿Sois «mejores amigos para siempre jamás»? ¿Palabrita?

PEGA UNA CUENTA DE RESTAURANTE A ESTA PÁGINA CON CINTA ADHESIVA Y ESCRIBE CÓMO HA SIDO LA COMIDA

ESTO ES LO QUE DE VERDAD QUERÍA DECIR:

... y ahora, LO QUE QUERÍA DECIR DE VERDAD DE LA BUENA PERO NO TENÍA ÁNIMOS DE ESCRIBIR HASTA QUE ESTE LIBRO ME HA OBLIGADO, QUÉ LE VAMOS A HACER: ✶

¿CUÁL HA SIDO EL MAYOR DESAFÍO AL QUE TE HAS ENFRENTADO EN EL ÚLTIMO AÑO?

ESTE ESPACIO ES TUYO

¡CREA TUS PROPIOS CORAZONES CONVERSACIONALES!

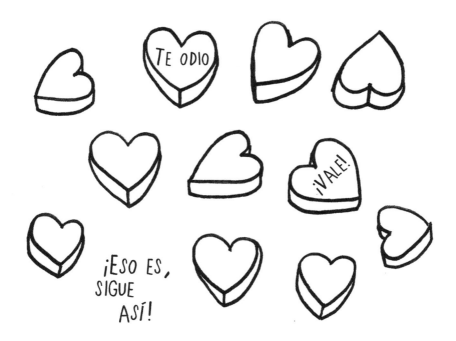

¡RECUBRE ESTA PÁGINA DE ANUNCIOS EN VENTANAS EMERGENTES!

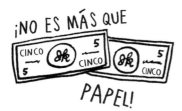

¡NO ES MÁS QUE PAPEL!

AYUDA A LOS DEMÁS CON DISCRECIÓN. DA DINERO A ALGUIEN EN LA CALLE, O DEJA UNA BUENA PROPINA. NO SE LO DIGAS A NADIE. NO ALIMENTES EL EGO. SIMPLEMENTE ANOTA LA FECHA EN ESTA PÁGINA.

NO TENGO EXCUSA, PERO...

✱ Traza una cuadrícula y rellena los cuadros que quieras con equis bien grandes, para crear tu propio patrón de punto de cruz.

¿CUÁL ES TU DESEO MÁS FERVIENTE PARA EL FUTURO?

HOLA, ¿ESTÁS DESPIERTO?
SOLO QUERÍA DARTE
LAS GRACIAS.

LO QUE ME DIJISTE
ME LLEGÓ AL ALMA.

¡TALUEGO!

HOY DEDICA UN MOMENTO
A OBSERVAR ALGO PEQUEÑO.
¿QUÉ HAS VISTO?

CREA UNA LISTA DE REPRODUCCIÓN PARA UNA FIESTA DE CUMPLEAÑOS:

1. THE GRATES
 «19 20 20»

2.

3.

4.

5.

6.

7.

8.

¡ESPERA, NO PUBLIQUES ESO! ESCRIBE ABAJO TU FURIOSA ACTUALIZACIÓN DE ESTADO Y LUEGO (📷 COMPARTE) UNA FOTO DE ELLA... SI ES QUE AÚN TIENES GANAS.

No olvides usar la etiqueta #NOSOLODIARIO cuando compartas páginas de este libro, para que podamos verlas todos. Te lo seguiré recordando, no te preocupes. ✶

¿HEMOS LLEGADO YA?

☐ NO ☐ NO ☐ NO

☐ NO ☐ NO ☐ NO

☐ NO ☐ NO ☐ NO

☐ NO ☐ NO ☐ NO

☐ NO ☐ NO ☐ NO

☐ NO ☐ NO ☐ NO

☐ NO ☐ NO ☐ NO

☐ NO ☐ NO ☐ NO

☐ NO ☐ NO ☐ SÍ

¡Date el gusto de echar una siesta!

✱ ¡UF, CINCO MINUTOS MÁS Y YA ESTÁ! ¿Por qué siempre estoy aún más cascarrabias después de las siestas?

♡ ME HA GUSTADO
♡ ME HA GUSTADO
♡ ME HA GUSTADO ♡ ME HA GUSTADO
♡ ME HA GUSTADO ♡ ME HA GUSTADO
♡ ME HA GUSTADO ♡ ME HA GUSTADO

RESPIRA HONDO, CUENTA HASTA 10, REPITE

~~~~ ~~~~

Lo de respirar parece una obviedad, pero ¿a que te encuentras mejor después de todas esas inhalaciones  profundas? Da una más: coge aire muy profundamente por la nariz y nota cómo se infla el pecho. Contén el aire dentro unos segundos y después suéltalo muy, muy despacio. ¿Mejor? Bien, sigamos adelante.

¡PUEDES HACERLO!
(DEPENDIENDO DE
LO QUE SEA)

DIBUJA TU PROPIA TARJETA DE IDENTIFICACIÓN. ¿QUÉ DATOS REFLEJA? ¿CUÁLES IMPORTAN?

¿EDAD? ¿ALTURA?
¿EN LA FOTO SALES SONRIENDO O NO?

TRABAJOS DE ENSUEÑO:

~~EXPERTO EN SIESTAS~~   ~~COMECARAMELOS~~

¡NO ES MÁS QUE PAPEL!
CON MUCHO CUIDADO,
RECORTA ESTA PÁGINA
PARA CREAR UNA SOLA TIRA
ALARGADA. ¡O NO LO HAGAS!

# UNE LOS PUNTOS EN CUALQUIER ORDEN:

¿QUÉ VES?

✱ ¡Coloca otros puntos tú mismo y repite esa última!

# APUNTA 5 AMIGOS QUE CREES QUE CONSERVARÁS PARA SIEMPRE:

1 _____

2 _____

3 _____

4 _____

5 _____

PEGA UN BILLETE DE AUTOBÚS, TREN O AVIÓN A ESTA PÁGINA CON CINTA ADHESIVA: (¿ADÓNDE HAS IDO? ¿POR QUÉ?)

# ASÍ ME SIENTO

- ☐ TODO ES UN FASTIDIO
- ☐ ALGUNAS COSAS SON UN FASTIDIO
- ☐ A VECES SOY UN FASTIDIO
- ☐ A VECES TODOS LOS DEMÁS SON UN FASTIDIO
- ☐ ¡NUNCA NADA ES UN FASTIDIO!
- ☐ TODO ES UN FASTIDIO A VECES
- ☐ PUES NADA, A FASTIDIARSE TOCA

COMPARTE #NOSOLODIARIO

¡ANOTA UN SECRETO
EN LA OSCURIDAD!

¡HOLA! ¿A QUÉ VAS A DEDICARTE HOY?

COMPLETA LA SIGUIENTE AFIRMACIÓN HASTA
LLENAR LA PÁGINA DE VERSIONES:

SI LOGRO _____, PUEDO LOGRAR CUALQUIER COSA.

DISFRUTA LO DESCONOCIDO

PEGA AQUÍ UNA FOTO PEQUEÑA O UNA IMAGEN, ¡Y LUEGO INTENTA COPIARLA DEBAJO!

CUANDO LA VIDA TE CIERRA UNA
 PUERTA, TE ABRE UNA VENTANA.
PERO SI LA PUERTA NO TIENE LA
LLAVE ECHADA, NO HAY NADA QUE
TE IMPIDA VOLVER A ABRIRLA,
¿VERDAD?

| http:// | ¿HACIA DÓNDE VAS? | IR |

¡Estas páginas grandes son lo mejor! No siempre se te permite dar voces en público, pero aquí desde luego puedes gritar.

✱ Traza aquí una cuadrícula. ¿Puedes meter una palabra minúscula en cada casilla? ¿Puedes escribir un cuento que encaje perfectamente?

DIBUJA LA CASA DE TUS SUEÑOS
(¡O EL APARTAMENTO! ¡O EL CASTILLO!)

¡NO ES MÁS QUE PAPEL!
DIBUJA UNOS GRANOS DE SAL Y LUEGO ÉCHALOS HACIA ATRÁS POR ENCIMA DEL HOMBRO PARA QUE TE DEN SUERTE.

HAZ UN ALTO EN UN PASO ELEVADO
Y CUENTA LOS COCHES QUE PASAN
ZUMBANDO POR ABAJO. ¿QUÉ SENSACIÓN DA?

# CREA UNA LISTA DE REPRODUCCIÓN PARA SALIR A CORRER UN RATO:

1. WEEKENDS
   «RAINGIRLS»
2.

3.

4.

5.

6.

7.

8.

**PLANES DE VIAJE:** ¿QUÉ LUGAR EMBLEMÁTICO ES EL QUE MÁS TE APETECE VISITAR?

## TENTEMPIÉS A TOMAR

- ☐ GALLETITAS SALADAS
- ☐ HELADO
- ☐ CRUASÁN
- ☐ OTRO CRUASÁN
- ☐ REGALIZ
- ☐ CHOCOLATINA
- ☐ PAPAS
- ☐ PAPAS CON SALSA
- ☐ ~~PALITOS DE ZANAHORIA~~
- ☐ TARTA DE CUMPLEAÑOS
- ☐ GOMINOLAS
- ☐ 3 GALLETAS
- ☐ 1 CRUASÁN MÁS
- ☐ CARAMELOS

CONSERVA ALGUNOS SENTIMIENTOS EN LOS FRASCOS. DIBUJA MÁS FRASCOS. ¡PODRÁS DISFRUTAR DE LAS CONSERVAS EN LOS MESES DE FRÍO!

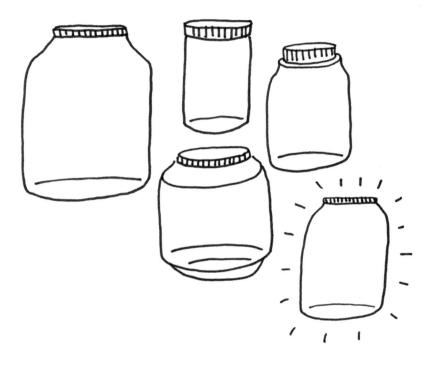

ESCRIBE UN DISCURSO PARA MOTIVARTE EN UN MAL DÍA
(¿QUÉ CARA PONES AL MAL TIEMPO?)

¿CREES EN LAS ALMAS GEMELAS?
¿LA TUYA ESTÁ POR AHÍ FUERA?
¿TENEMOS VARIAS OPCIONES? ¡ESCRIBE
UNA NOTA A LA TUYA, ESTÉ DONDE ESTÉ!

APUNTA AQUÍ TODO LO QUE TE MOLESTA AHORA MISMO, Y AL ACABAR LIMÍTATE A PASAR LA PÁGINA

# REVISIÓN TRIMESTRAL

PIENSA EN ESTOS ÚLTIMOS TRES MESES Y PUNTÚATE SEGÚN LA ESCALA DE EMOTICONOS.

LAS COSAS, A LA CARA →   ☺ BIEN   😐 REGULÍN   ☹ MAL

- PERSPECTIVA GENERAL ○
- PLANIFICACIÓN DE FUTURO ○
- HÁBITOS DE SUEÑO ○
- CREATIVIDAD EN EL DÍA A DÍA ○
- TRABAJAR CON GANAS ○
- MANTENER LA CALMA ○
- GANARME LA VIDA ○
- SATISFACCIÓN ○

- CRECIMIENTO PERSONAL ○
- CUIDARME ○
- SER ESPECTACULAR ○
- SER AMABLE ○
- DIVERSIÓN ○
- ESFUERZO ○
- SALIR AL AIRE LIBRE ○
- TUITS GRACIOSOS ○

- SALUD FÍSICA ○
- COMER BIEN ○
- SALUD MENTAL ○
- LLAMAR A CASA ○
- SER BUEN AMIGO ○
- DISFRUTAR DEL ESPACIO PROPIO ○
- ESA COSITA ○
- IR PILLÁNDOLE EL TRUCO ○

SIÉNTATE EN LA DUCHA.
YA ESTÁ.

# USUARIO ANÓNIMO PREGUNTA:

NO HAY NADA MÁS FEO QUE TÚ. ¡ERA BROMA! ERES UN BOMBÓN. ¿CUÁL ES TU SECRETO DE BELLEZA?

## NOMBRES CARIÑOSOS PARA EL FUTURO:

\* PASE LO QUE PASE,
   SIEMPRE ESTARÁ LA PIZZA.

ESCRIBE DEBAJO UNA CITA QUE TE INSPIRE.
¡COMPÁRTELA EN INTERNET CON TUS AMIGOS!

📷 COMPARTE  #NOSOLODIARIO

DIBUJA UNA TARTA CON VARIAS CAPAS Y DESCRIBE CADA UNA DE ELLAS

*
¡Vaya tarta más grande! A lo mejor luego tendremos que dibujar una ensalada, o al menos un tallo de apio o alguna cosa.

## DÉJALE ESTA PÁGINA A UN AMIGO

Escribe aquello sobre lo que prometiste no hacer más bromas pero que sigue siendo graciosísimo.

PEGA UN BILLETE DE 5 €

A ESTA PÁGINA
¡Y OLVÍDATE DE ÉL!

ESCRIBE UNA CARTA A TU YO
DE DENTRO DE SEIS MESES

Perfecto. ¡Ahora escribe una carta a tu yo de dentro de tres minutos!

¿VA
TODO
BIEN?
¿HOLA?

HAZ UNA LISTA DE TODO LO QUE
RECUERDAS QUE TE HA DADO MIEDO
EN ALGÚN MOMENTO ¡Y LUEGO TACHA
LAS COSAS QUE TENGAS SUPERADAS!

ARAÑAS
~~ADOLESCENTES~~
~~LA OSCURIDAD~~
MOMIAS

PONTE UNA PRENDA AL REVÉS
DURANTE TODO EL DÍA
Y CUÉNTAME
QUÉ TAL HA IDO:

DIBUJA TU EXITAZO VIRAL *

No quería decírtelo, pero estás apretando mucho con ese boli. ¿Podemos calmarnos un poquito? ✻

**ESCRÍBELO BIEN GRANDE**

LLENA TODO ESTE ESPACIO.
MÍRALO FIJAMENTE.
AHORA PASA LA PÁGINA.

¿DE VERDAD LA FELICIDAD ES UN LUGAR?
¿ALGUNA VEZ SE PUEDE «LLEGAR ALLÍ»,
O ES MÁS BIEN UN PUNTO DE VISTA
SOBRE LA VIDA Y SU AVANCE?

APUNTA TU NOMBRE, SIN MÁS.
SIMPLEMENTE QUÉDATE AQUÍ
Y AHORA. YA ESTÁ.

SÁCATE A TOMAR UN CAFÉ O UN TÉ. SIÉNTATE EN UNA TERRAZA. DESCRIBE A 3 PERSONAS QUE HAYAS VISTO.

¿QUÉ ESPERAS PARA

BEBÉRTELO?

*PARECE QUE NO SE HA DADO CUENTA NADIE, ¡NO TE PREOCUPES!

## COSAS POR HACER:

- ☐ ESCRIBIR UNA LISTA
- ☐ MARCAR LAS DOS PRIMERAS CASILLAS CON ☑

¡Date el gusto de ir a ver una película!

✱ ¿Cuál has visto? ¡Pega la entrada cortada en esta página y háblame de la peli!

QUÉDATE DE PIE 1 MINUTO SIN MOVERTE.
CIERRA LOS OJOS Y RESPIRA MUY DESPACIO.
CONCÉNTRATE EN EL TAMAÑO DE TU CUERPO
RESPECTO AL ESPACIO. NO, MEJOR RESPECTO
AL ESPACIO EXTERIOR. MAÚLLA COMO
UN PERRO. ¡GUAU! PALOMITAS. HERRADURA.
¿QUÉ OCURRE AHORA MISMO? MUY BIEN,
YA PUEDES ABRIR LOS OJOS.

PEGA UNA PÁGINA DE OTRO LIBRO O CUADERNO CON CINTA ADHESIVA EN ESTA PÁGINA
(A VECES ME SIENTO UN POCO SOLO)

VETE A LA CAMA

¡ERES UNA ESTRELLA! PROBABLEMENTE. ¿CÓMO SE LLAMARÍA LA PELÍCULA DE TU VIDA? ¿QUIÉN TE INTERPRETARÍA A TI? ¡DIBUJA EL CARTEL!

# LAS OCHO MEJORES PORCIONES DE PIZZA

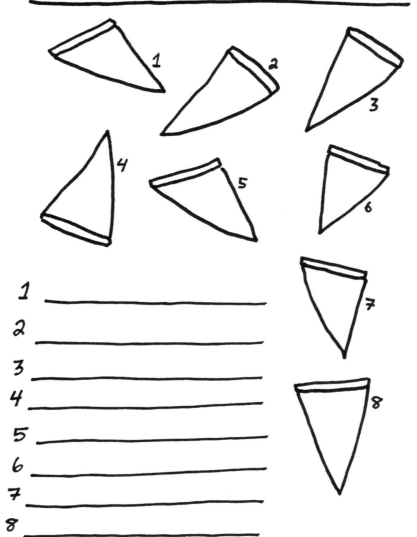

1 _____
2 _____
3 _____
4 _____
5 _____
6 _____
7 _____
8 _____

¿CUÁNTAS COSAS SE TE OCURREN QUE PUEDAS COMPRAR POR 1 €?

¿CUÁNTAS COSAS SE TE OCURREN QUE NO SE PUEDAN COMPRAR?

✱ ¿Alguna vez te han dado una fiesta sorpresa? ¡Cuéntamela, dame envidia!

# DIBUJA UNA ESCALERA
## (¡MIRA DÓNDE PISAS!)

| COMPARTE ESTA PÁGINA CON UN AMIGO |

ESCRIBID UNA NOTA
A VUESTROS YOS DEL FUTURO.

¿QUÉ QUERÍAS SER «DE MAYOR»?
¿CÓMO TE SIENTES AHORA?

| MENSAJE NUEVO |
|---|
| PARA: TI |
| CC: TODOS LOS DEMÁS |
| CCO: YO |
| ASUNTO: |
| |

ESCRIBE UN EMAIL A CUALQUIER PERSONA QUE HAYA DUDADO DE TI ALGUNA VEZ... ¡TÚ INCLUIDO!

¿Alguna vez has escrito un email y luego lo has guardado sin enviarlo? A veces lo único que hace falta es escribir. Utiliza esta página para plasmar en el papel algo que necesites sacarte de la cabeza. ✻

¡HOLA!
¿QUÉ QUIERES HACER ESTA NOCHE?

PEGA ALGUNA COSA BRILLANTE
EN ESTA PÁGINA.
¿DE DÓNDE HA SALIDO?

DÉJATE ESPACIO

¡ESTO PODRÍAS HACERLO CON LOS OJOS CERRADOS!

RT CONMIGO: PUEDO HACER LO QUE ME PROPONGA
#NOSOLODIARIO

    90   TWEET

> **DÉJALE ESTA PÁGINA A UN AMIGO**

NO HAGAS NADA. SIÉNTATE Y PASA HORAS HABLANDO. ESA ES LA MEJOR PARTE DE SER AMIGOS.

Traza una cuadrícula. ¡O dibuja lo que te apetezca! Aférrate a la estructura o lucha contra el sistema. ✴
¡Crea tus propias normas! ¡DALE CAÑA!

TODA RELACIÓN ROMÁNTICA NOS DA UNA LECCIÓN ACERCA DE ALGO QUE BUSCAMOS O NECESITAMOS EN LA PAREJA. ¿QUÉ HAS APRENDIDO HASTA LA FECHA?

# Chissss...

DIBUJA UN CARTEL DE «NO MOLESTAR» QUE DEJE CLARO COMO EL AGUA A QUÉ SE REFIERE

SIÉNTATE SIN MOVERTE
DURANTE DIEZ MINUTOS
Y DIBUJA LO QUE OBSERVES.

# CREA UNA LISTA DE REPRODUCCIÓN PARA DESQUITARTE:

1. MICHELLE BRANCH
   «ARE YOU HAPPY NOW?»

2.

3.

4.

5.

6.

7.

8.

**PLANES DE VIAJE:** ORGANIZA UNA ESCAPADA DE FIN DE SEMANA (¡Y HAZLA!)

# COSAS POR HACER EN INTERNET:

- [ ] REVISAR CORREO
- [ ] REVISAR NOTIFICACIONES
- [ ] ACTUALIZAR ESTADO
- [ ] BUSCAR INFORMACIÓN DE ALGUNA NOTICIA
- [ ] TUITEAR
- [ ] LEER BLOG FAVORITO
- [ ] REVISAR CORREO
- [ ] MIRAR TIENDA EN LÍNEA
- [ ] LEER BLOG DE AMIGO
- [ ] ACTUALIZAR ESTADO HABLANDO DE ÉL
- [ ] BUSCARSE A UNO MISMO
- [ ] JUGAR A UN JUEGO
- [ ] MIRAR UN VÍDEO
- [ ] DOS VECES
- [ ] ¡VAYA TELA!
- [ ] REVISAR CORREO OTRA VEZ
- [ ] CHATEAR CON MAMÁ
- [ ] CERRAR SESIÓN
- [ ] SACAR EL MÓVIL

*¡Date* el gusto* de* tomarte el día* libre!*

✱ ¿EO? ¿HAY ALGUIEN AHÍ? ¿PALABRAS? ¿GARABATOS? ¿DÓNDE OS HABÉIS METIDO, TÍOS? ¿HOLA?
¿QUÉ ME ESTÁ PASANDO?

¿QUIÉN ES LA PERSONA CON LA QUE SIEMPRE PUEDES CONTAR? APUNTA SU NÚMERO DE TELÉFONO. DIRECCIÓN. EMAIL. CUMPLEAÑOS. NO DEJES ESCAPAR A ESA PERSONA. DILE LO MUCHO QUE SIGNIFICA PARA TI.

¡NO ES MÁS QUE PAPEL!
ROMPE ESTA PÁGINA POR
LA MITAD.

También vas a romper esta, ¿verdad?  ✱

TAL VEZ LAS COSAS NO SE
SOLUCIONEN DE HOY PARA MAÑANA,
PERO LO CONSEGUIREMOS PÁGINA A
PÁGINA. ¡ASÍ QUE SIGUE ADELANTE!

[HAZ CLIC PARA CONTINUAR]

WWW.YOMISMO.COM

ACERCA DE MÍ:

A QUIÉN ME GUSTARÍA CONOCER:

📷 COMPARTE  #NOSOLODIARIO

# 10 COSAS QUE SE ME DAN DE MARAVILLA:

1. HACER LISTAS
2.
3.
4.
5.
6.
7.
8.
9.
10.

✱ NO OLVIDES QUE EL MAÑANA ESTÁ, LITERALMENTE, A SOLO 1 DÍA DE DISTANCIA.

ESCRIBE ALGUNOS CONSEJOS ESPANTOSOS Y DESPUÉS PRACTICA NO HACERLES CASO.

¿Te has fijado en que soy un goloso irremediable? ¿Tienes algún caramelo por ahí? ✱

¡DEJA DE DARLE VUELTAS A LO MISMO!

## ESCRÍBELO BIEN GRANDE

¿QUÉ ES LO QUE TE EMOCIONA?

 ESTE LIBRO ⇄ HACE 32 PÁGINAS

## DIBUJA UNA ESCALERA
(¡MIRA DÓNDE PISAS!)

PEGA EN ESTA PÁGINA
UN PÁRRAFO DE UN PERIÓDICO.
TACHA CUALQUIER COSA
DE ÉL QUE NO TE GUSTE.

ESCRIBE UNA CARTA
A UN NIÑO DE 7 AÑOS.
¡ELIGE CON CUIDADO LAS PALABRAS!

SIÉNTATE EN UN AEROPUERTO, ESTACIÓN DE TREN O PARADA DE AUTOBÚS. MIRA A LA GENTE PASAR. ¿HACIA DÓNDE VAN?

EH,
COLEGA,
¿QUÉ TAL
TODO?

¿UN DÍA DIFÍCIL? POSIBLEMENTE LE PASE A MUCHA MÁS GENTE. ¡ COMPARTE UN PENSAMIENTO FELIZ CON LA ETIQUETA #NOSOLODIARIO PARA ANIMARNOS A TODOS!

ESTO PODRÍA SER CUALQUIER COSA

Siempre que tengas la impresión de que nadie te entiende, recuerda que es fácil que el motivo sea lo chocante que resultas para los demás. Cuando lo hayas hecho, bate tus alas gigantes y sal volando hacia el ocaso. Aterriza en una montaña cercana a tu cueva. Lanza fuego por la boca hacia los cielos antes de acomodarte y vigilar tus huevos. UN MOMENTO, ¿ERES UN DRAGÓN? Eso. Es. Alucinante. *

ESCRIBE ALGO SOLO CON MAYÚSCULAS Y PULSA RESPONDER A TODOS

### DÉJALE ESTA PÁGINA A UN AMIGO

ESCRIBE SOBRE EL MEJOR RECUERDO O EXPERIENCIA QUE HAYÁIS TENIDO JUNTOS.

## DEJA PEQUEÑAS NOTAS DE ÁNIMO EN DISTINTOS ESPACIOS PÚBLICOS

|  | LO ESTÁS HACIENDO BIEN, DE VERDAD. ¡SIGUE ASÍ! |
|---|---|
| ESTO PODRÍA SER LO QUE ESTABAS ESPERANDO. |  |
| ¡HOY ES EL DÍA EN QUE POR FIN TE DARÁS UN CAPRICHO! |  |
|  | ¡ESTO PARECE EL PRINCIPIO DE ALGO MUY BUENO! |

 @MONADA82_ASPX3  21 H
¡LOCURÓN! ¡INCREÍBLE! ¿¿DE VERDAD ERES TÚ QUIEN SALE EN ESTE VÍDEO??
blt.ly/xp94a6zzQ

💬 VER ↩ RESPONDER ✦ FAVORITO ⋯ MÁS

> CÓPIALO 20 VECES...
> ¡O HASTA QUE TE ENTRE EN LA CABEZA!

SOY MUY RETUITEABLE

## NO HAGAS CASO A LOS CRITICONES
(¡EN SERIO, DEJA ESO EN BLANCO!)

¡NO ES MÁS QUE PAPEL!
ESCRIBE UNA NOTA EN UN BILLETE DE 5€ Y PÉGALO CON CINTA ADHESIVA A ESTA PÁGINA.

¿QUÉ «VALOR» TIENE AHORA?

## MARCA LAS HORAS A MEDIDA QUE PASEN:

- ☐ 12
- ☐ 1
- ☐ 2
- ☐ 3
- ☐ 4
- ☐ 5
- ☐ 6
- ☐ 7
- ☐ 8
- ☐ 9
- ☐ 10
- ☐ 11

- ☐ 12
- ☐ 13
- ☐ 14
- ☐ 15
- ☐ 16
- ☐ 17
- ☐ 18
- ☐ 19
- ☐ 20
- ☐ 21
- ☐ 22
- ☐ 23

¡MUY BIEN, YA ES MAÑANA!

CASI SIEMPRE SABEMOS
EXACTAMENTE LO QUE
NECESITAMOS OÍR.

ENTONCES, ¿QUÉ PROBLEMA HAY?
¡ESCRIBE LOS HECHOS
Y AFRÓNTALOS!

*

¿Alguna vez te han dado un masaje profesional? Créeme, es una de las mejores cosas que existen. Resérvalo para cuando de verdad tengas demasiado trabajo... ¡Tu cuerpo se lo ha ganado, te lo prometo!

¡DIBUJA UN RETRATO FAMILIAR!

✱ PUEDES HACERLO (PROBABLEMENTE)

# REVISIÓN TRIMESTRAL

PIENSA EN ESTOS ÚLTIMOS TRES MESES Y PUNTÚATE SEGÚN LA ESCALA DE EMOTICONOS.

LAS COSAS, A LA CARA → ☺ BIEN  😐 REGULÍN  ☹ MAL

- PERSPECTIVA GENERAL ○
- PLANIFICACIÓN DE FUTURO ○
- HÁBITOS DE SUEÑO ○
- CREATIVIDAD EN EL DÍA A DÍA ○
- TRABAJAR CON GANAS ○
- MANTENER LA CALMA ○
- GANARME LA VIDA ○
- SATISFACCIÓN ○

- CRECIMIENTO PERSONAL ○
- CUIDARME ○
- SER ESPECTACULAR ○
- SER AMABLE ○
- DIVERSIÓN ○
- ESFUERZO ○
- SALIR AL AIRE LIBRE ○
- TUITS GRACIOSOS ○

- SALUD FÍSICA ○
- COMER BIEN ○
- SALUD MENTAL ○
- LLAMAR A CASA ○
- SER BUEN AMIGO ○
- DISFRUTAR DEL ESPACIO PROPIO ○
- ESA COSITA ○
- IR PILLÁNDOLE EL TRUCO ○

TAL VEZ VIVAS PARA SIEMPRE, PERO EN CASO DE QUE NO, ¿QUÉ PONDRÁ EN TU LÁPIDA?

APUNTA 5 LUGARES EN LOS QUE PREFERIRÍAS ESTAR AHORA MISMO:

1 _____

2 _____

3 _____

4 _____

5 _____

¡AÑADE LOS PORQUÉS!

¡NO ES MÁS QUE PAPEL!
¿QUÉ MÁS DA, COLEGA?

# MONTA TU SÁNDWICH PERFECTO

PAN

ETIQUETA
LOS DEMÁS
INGREDIENTES

PAN

(LAS MIGAS FORMAN PARTE DE LA VIDA.
¡EL SÁNDWICH SIGUE SIENDO PERFECTO!)

DIBUJA UN TROFEO O ALGÚN OTRO GRAN PREMIO PARA TI.

PERO BUENO, ¡ES ENORME! ¡TIENES QUE SER ALGUIEN MUY IMPORTANTE!

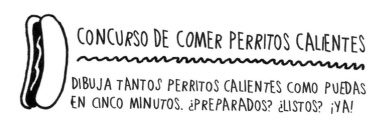

## CONCURSO DE COMER PERRITOS CALIENTES

DIBUJA TANTOS PERRITOS CALIENTES COMO PUEDAS EN CINCO MINUTOS. ¿PREPARADOS? ¿LISTOS? ¡YA!

## DÉJALE ESTA PÁGINA A UN AMIGO

¿POR QUÉ SOMOS AMIGOS?
¿QUÉ NOS HACE SER TAN GENIALES JUNTOS?
(PONTE SENTIMENTALOIDE, NO PASA NADA)

PEGA UNA FOTO QUE TE ENCANTE A ESTA PÁGINA. ¡PUEDES RECORTAR LOS BORDES SI ES DEMASIADO GRANDE!

¡VUELVE A UNA PÁGINA ANTERIOR QUE DEJARAS EN BLANCO E INTÉNTALA OTRA VEZ!

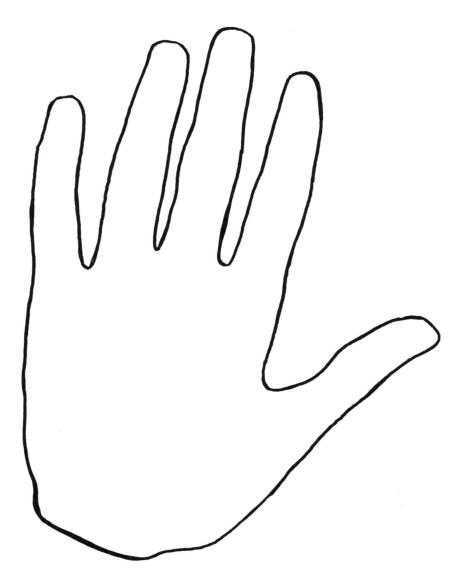

CHÓCAME ESOS CINCO, DATE UNA PALMADITA EN LA ESPALDA, SALUDA A UN AMIGO O DIBUJA TU MANO EN LA MÍA.

PEGA UN HILO ANUDADO
A ESTA PÁGINA PARA
NO OLVIDAR NUNCA ESO
TAN IMPORTANTE.

OYE, ¿TE ENCUENTRAS BIEN?

CIERRA LOS OJOS:
AQUÍ NO HAY NADA QUE VER,
Y ESA ES LA IDEA

1. DIBUJA UN MARCO BONITO
2. NO LE PONGAS NADA DENTRO
3. BUEN TRABAJO

QUÉDATE EN SILENCIO

DIBUJA LO QUE HAS COMIDO, O EL CIELO, O LO QUE SEA

[ESCRÍBELO BIEN GRANDE]

¿QUIÉN ES EL MEJOR?
(PISTA: ERES TÚ)

¿CUÁLES SON TUS OBJETIVOS PARA LO QUE QUEDA DE AÑO?

CÓPIALO 20 VECES...
¡O HASTA QUE TE ENTRE EN LA CABEZA!

VOY A HACER ESO

## DÉJALE ESTA PÁGINA A UN DESCONOCIDO

¿TE RESULTA INCÓMODO? NO TE PREOCUPES, ES «POR AMOR AL ARTE». ES CULPA MÍA: SOY UN DIARIO MUY AVASALLADOR.

HAZ UN BOCETO RÁPIDO DE LA PERSONA QUE TE HA ENTREGADO ESTO.

CREA UNA LISTA DE REPRODUCCIÓN CON VERSIONES ALUCINANTES:

**1.** WHEN SAINTS GO MACHINE «BITTERSWEET SYMPHONY»

**2.**

**3.**

**4.**

**5.**

**6.**

**7.**

**8.**

## CÓMO SE HACE: DIBUJAR UN RECTÁNGULO

1. INTENTA DIBUJAR UN CUADRADO
2. ¡ESO ES!

📷 COMPARTE  #NOSOLODIARIO

# COSAS QUE HE SENTIDO

- ☐ TRISTEZA
- ☐ ENFADO
- ☐ ALEGRÍA
- ☐ ¡MOLA!
- ☐ ¡NO MOLA!
- ☐ CELOS
- ☐ ORGULLO
- ☐ GANAS DE GRUÑIR
- ☐ GOZO
- ☐ ESTRÉS
- ☐ CANSANCIO
- ☐ ABURRIMIENTO
- ☐ APATÍA
- ☐ PATETISMO
- ☐ FELICIDAD
- ☐ FRENESÍ
- ☐ ESPESOR
- ☐ GRAN ESPESOR
- ☐ AMOR
- ☐ SEGURIDAD

¡Date* el gusto* de lo que* te apetezca!*

| MENSAJE NUEVO |
|---|
| PARA: TI |
| CC: TODOS LOS DEMÁS |
| CCO: YO |
| ASUNTO: |
| |

¡TÓMATE UN DÍA LIBRE!
ENVÍA UNA EXCUSA POR EMAIL AL JEFE.

ESCRIBE ALGO #VALIOSO Y LUEGO #ÉCHALOAPERDER CON #ETIQUETAS.

 ¡NO ES MÁS QUE PAPEL! CORTA ESTE A TIRAS Y CREA UNA CADENA CON ELLAS.

Si dibujas diseños a este lado, tus cadenas de papel serán mucho más vistosas. A lo mejor te sale algo que tape mis molestas palabras. ¿Por qué habré puesto algo como esto aquí? ✱

| ¿CÓMO SE C | | BUSCAR |
|---|---|---|
| ¿CÓMO SE COCINA UNA BUENA TOSTADA? | | |
| ¿CÓMO SE CUENTA UN CHISTE? | | |
| ¿CÓMO SE CONOCE A ALIENÍGENAS? | | |
| ¿CÓMO SE CONOCE A GENTE QUE MOLE? | | |
| ¿CÓMO SE CAMBIA ESTA PIEDRA DE SITIO? | | |

SI PUSIERAN NOMBRE A UN SÁNDWICH EN TU HONOR, ¿CÓMO SE LLAMARÍA? ¿QUÉ LLEVARÍA? ¿POR QUÉ SE TE HA CONCEDIDO TAL HONOR?

# HAZ UNA LISTA CON <u>10</u> COSAS QUE TE HAGAN FELIZ:

1. _____
2. _____
3. _____
4. _____
5. _____
6. _____
7. _____
8. _____
9. _____
10. _____

✱ SOLO SOY UN LIBRO, PERO CREO EN TI

# DESCRIBE TU CITA IDEAL

~~DORMIR 10 HORAS DEL TIRÓN, A SOLAS~~
~~WIFI GRATIS~~

✱  ¿A qué viene tanto cansancio hoy?

# ZONA DE CONFORT:

¡LLENA LA ALMOHADA DE COSAS QUE TE HAGAN SENTIRTE A GUSTO!

## DÉJALE ESTA PÁGINA A UN AMIGO

DIBÚJANOS A LOS DOS DENTRO DE 30 AÑOS
(¡SIN PIEDAD!)

PEGA UNA HOJITA PEQUEÑA A ESTA PÁGINA. ¡AY, MADRE! ¿NO SERÁ UNA FALTA DE RESPETO A LOS ÁRBOLES?

ENCUENTRA LA FORMA DE CONTAR UN SECRETO EN UNA POSTAL... ¡RECUERDA QUE PUEDE VERLA TODO EL MUNDO!

¡HAS ESTADO INCREÍBLE!

¿CÓMO SE LLAMABA ESA CANCIÓN QUE ME DECÍAS?

## ¿QUÉ HAS COLECCIONADO?
### ¿PEGATINAS? ¿CROMOS? ¿CALCETINES?
### ¡HAZ UNA LISTA O DIBÚJALO TODO AQUÍ ABAJO!

Hablando de coleccionar, en este libro hay 8 vasos de agua ocultos. ¿Te ves capaz de encontrarlos todos? ✱

LO ÚNICO QUE HAY AQUÍ ERES TÚ

HAY QUE PENSAR SIN RESTRICCIONES

(CITA FAMOSA)

DIBUJA ALGO
HORRIBLE QUE NO
PUEDES [DESHACER]

A VECES SER UN LIBRO ES UN TRABAJO MUY SOLITARIO... SI TE LO HAS GANADO, ¡DANOS A LOS DOS EL GUSTAZO DE UN BOLI O UN LÁPIZ NUEVO!

LLENA LA PÁGINA DE **SANGRE** (¡NO AL PIE DE LA LETRA!)

Cuenta del 1 al 100. Ahora hasta 200. ¡Cuenta hasta que hayas llenado la página! ✱

¡Deja una buena propina!

VE A UN PARQUE. ¡PUAJ, NATURALEZA! ¿AQUÍ TIENEN WIFI? DIBUJA EL ÁRBOL MÁS BONITO QUE VEAS.

CREA UNA LISTA DE REPRODUCCIÓN PARA LLORAR:

1. THE ANTLERS
   «I DON'T WANT LOVE»

2.

3.

4.

5.

6.

7.

8.

LLENA TODO ESTE ESPACIO.
MÍRALO FIJAMENTE. AHORA SIGUE ADELANTE.

DIBUJA O ESCRIBE «BAJO EL AGUA» HACIENDO TODAS LAS LÍNEAS ONDULADAS. SI TE APETECE, AÑADE UN PEZ.

*¡Date *el gusto *de *tomar *un café *o *un té!*

INTENTA EMPEZAR A
ESCRIBIR ALGO PERO
SIN SABER HACIA DÓNDE VA
O SI ES SIQUIERA UNA
FRASE, PLÁTANO.

¡NO ES MÁS QUE PAPEL!
RECORTA ESTA PÁGINA
PARA CREAR UNA CORONA.

* ¡Si tienes mucha cabeza, quizá tengas que cortar tres tiras y que la corona salga más baja! Por ejemplo, en caso de que seas un ser humano normal, porque este libro es muy, pero que muy pequeño, ¿verdad?

¡DECORA TU ESPACIO CON ESTAS CINTAS QUE PIDEN A GRITOS UNA CHINCHETA!

COMPARTE #NOSOLODIARIO

¡LO CONSEGUISTE! ¡ENHORABUENA!
ESCRIBE UNA NOTA DE PRENSA PARA ANUNCIAR TU GRAN LOGRO:

# HAZ UNA LISTA DE 8 COSAS QUE TE ASUSTEN:

1. _____

2. _____

3. _____

4. _____

5. _____

6. _____

7. _____

8. _____

*LA VIDA ES UN TRABAJO A JORNADA COMPLETA

¿CÓMO TE SIENTES HOY? ¿CUÁL ES EL ORIGEN DE ESA EMOCIÓN?

USUARIO ANÓNIMO PREGUNTA:
¡QUÉ BLOG MÁS BUENO! SOY MAMÁ, POR CIERTO. ¡TE QUIERO!

## DÉJALE ESTA PÁGINA A UN AMIGO

APUNTA UN SECRETO. DEVUELVE EL LIBRO. ASIMILA LA INFORMACIÓN Y LUEGO TÁCHALA. NO VOLVÁIS A HABLAR JAMÁS DE ESTO.

¿QUÉ LLEVAS ENCIMA?
¡DIBUJA TU BOLSO, TU MOCHILA,
TU «LO QUE SEA», Y TODAS ESAS COSAS!

PEGA UN SOBRECITO DE AZÚCAR VACÍO A ESTA PÁGINA CON CINTA ADHESIVA. ¡QUÉ BUENO, ES TODA UNA DULZURA!

¿HAY ALGO A LO QUE NO SE PUEDA SACAR PUNTA?

PISTA

¡Uau! A lo mejor no te has dado cuenta, pero esta es la página 250. ¿Cuál ha sido tu página preferida hasta ahora? Ya has logrado 249 objetivos, así que felicítate y prepárate para seguir adelante. ¡Estaré contigo hasta el final! ✱

¿QUÉ PASÓ ANOCHE?

✳✳
✳ ¡Bien!

ESTÁ BIEN SER ABIERTOS

[📷 COMPARTE] ESTA PÁGINA CON LA ETIQUETA #NOSOLODIARIO
¡PARA QUE TODOS PODAMOS ANIMARTE!

A VECES ROMA,
A VECES AFILADA,
UN POTENCIAL INFINITO
PERO NO PERMANENTE
Y AHÍ ESTÁ EL PUNTAZO.

ESCRÍBELO BIEN GRANDE

*
¡GRITA! ¡GRITA! ¡GRITA!

Traza una cuadrícula y luego ve marcando casillas con cada pequeño logro.
¡Qué bien sienta! ¡Mira lo mucho que has hecho!

(¡MADRE MÍA, NO PUEDO CREER QUE HAYA ESCRITO ESO EN UN LIBRO!)

QUIZÁ DEBERÍAS
 TENER FE EN ALGO
INTANGIBLE, POR SI ACASO.

VE AL SUPERMERCADO. ¿QUÉ VES? OBSERVA LOS CARRITOS DE LA COMPRA. ¿QUÉ CREES QUE VA A CENAR CADA CLIENTE? ¿QUIÉNES COMPRAN MÁS COSAS DE PICAR?

CREA UNA LISTA DE REPRODUCCIÓN
PARA EL AMOR VERDADERO:

1. LIANNE LA HAVAS
   «EVERYTHING EVERYTHING»

2.

3.

4.

5.

6.

7.

8.

📄 **ACTUALIZA TU ESTADO**

¿En qué estás pensando?

📷 COMPARTE  #NOSOLODIARIO

# LISTA VERANIEGA

- ☐ POLO DE HIELO
- ☐ DÍA DE PLAYA
- ☐ PICNIC
- ☐ CHIRINGUITO DE HELADOS
- ☐ NORIA
- ☐ MAZORCA DE TRIGO
- ☐ VIAJE POR CARRETERA
- ☐ CHANCLAS
- ☐ PELO CORTO
- ☐ QUEMADURA POR EL SOL
- ☐ PICADURA DE INSECTO
- ☐ LIMONADA
- ☐ MARIPOSAS
- ☐ PANTALONES CORTOS MUY CORTOS
- ☐ NOCHES ESTRELLADAS
- ☐ ROLLITO DE VERANO
- ☐ FUEGOS ARTIFICIALES
- ☐ HACER VOLAR UNA COMETA

# FAVORITOS

RODEA UNO CON UN CÍRCULO

ROJO
AZUL

CHOCOLATE
VAINILLA

FRÍO
CALOR

DÍA
NOCHE

CAFÉ
TÉ

MAMÁ
PAPÁ   ←  ¡ES BROMA!

BOLI
LÁPIZ

PANTALONES
LARGOS/CORTOS

AYER
MAÑANA

CHICOS
CHICAS

KETCHUP
MOSTAZA

GATOS
PERROS

A veces puede parecer que no hay 1 opción buena de verdad. No olvides que siempre queda una alternativa. ¡Y que puedes cambiar la pregunta! ¡O no responderla! Aquí mandas tú. *

✱ ¡Ahora dibuja tus favoritos de la página anterior!

ESCRIBE UNA NOTA
PARA ALGUIEN
A QUIEN NO CONOZCAS

LA RISA ES LA MEJOR MEDICINA, PERO ¿SABES QUÉ OTRA COSA TAMBIÉN LO ES? LA MEDICINA DE VERDAD. SI NO TE ENCUENTRAS BIEN, ¡VE AL MÉDICO! DE MOMENTO, APUNTA ALGUNOS CHISTES PARA CONTAR EN LA SALA DE ESPERA.

# REVISIÓN TRIMESTRAL

Piensa en estos últimos tres meses y puntúate según la escala de emoticonos.

LAS COSAS, A LA CARA →  ☺ BIEN   😐 REGULÍN   ☹ MAL

- PERSPECTIVA GENERAL ○
- PLANIFICACIÓN DE FUTURO ○
- HÁBITOS DE SUEÑO ○
- CREATIVIDAD EN EL DÍA A DÍA ○
- TRABAJAR CON GANAS ○
- MANTENER LA CALMA ○
- GANARME LA VIDA ○
- SATISFACCIÓN ○
- CRECIMIENTO PERSONAL ○
- CUIDARME ○
- SER ESPECTACULAR ○
- SER AMABLE ○
- DIVERSIÓN ○
- ESFUERZO ○
- SALIR AL AIRE LIBRE ○
- TUITS GRACIOSOS ○
- SALUD FÍSICA ○
- COMER BIEN ○
- SALUD MENTAL ○
- LLAMAR A CASA ○
- SER BUEN AMIGO ○
- DISFRUTAR DEL ESPACIO PROPIO ○
- ESA COSITA ○
- IR PILLÁNDOLE EL TRUCO ○

¡NO ES MÁS QUE PAPEL!
DOBLA ESTA PÁGINA
POR LA MITAD.

SI TUVIERAS QUE PONERTE LA MISMA ROPA TODOS LOS DÍAS, ¿CUÁL SERÍA? ¿CUÁL ES TU ASPECTO CARACTERÍSTICO? ¡DESCRÍBELO O DIBÚJALO!

DIBUJA UNA AGUJA EN EL
CENTRO DE ESTA PÁGINA.
A CONTINUACIÓN, DIBUJA UN
PAJAR. ¡INTENTA NO PERDERLA!

## SIEMPRE HAY MÁS
### (LLENA ESTA PÁGINA DE ASTERISCOS)

\* \* \* \* \* \* \*

EH, ¿TÚ NO IBAS DE PERSONA DURA
POR LA VIDA? DIBUJA UNAS CUANTAS
   CAMISETAS Y CÓRTALES LAS MANGAS.

¡DÍA DE PLAYA! ¡POR FIIIIIIIIN!
DIBUJA TODO LO QUE NECESITAS:

¿QUIÉN FUE EL MEJOR AMIGO DE TU INFANCIA? ¿SIGUE SIÉNDOLO? ¿DÓNDE ESTÁ AHORA?

PEGA UN MECHÓN DE TU PELO EN ESTA PÁGINA. ¡ALGÚN DÍA PODRÍA NO QUEDARTE NINGUNO EN LA CABEZA!

*
¿Recuerdas que hace seis meses te escribiste una carta? ¡Vuelve a buscarla!

¡NO ES MÁS QUE PAPEL! ESCRIBE «PRECAUCIÓN» MUCHÍSIMAS VECES, Y LUEGO HAZ TRIZAS LA PÁGINA Y ESPÁRCELA AL VIENTO.

«Esta es mi página de lanzamiento.»

¡BUENAS! ¿QUÉ TAL TODO?

ESTO ES LO QUE TÚ DIGAS QUE ES

LLENA ESTE ESPACIO CON MALAS COSTUMBRES.
¡AL TERMINAR, RECÓRTALO!

NO PRESTES DEMASIADA ATENCIÓN A LA IMAGEN FILTRADA QUE OTROS DAN DE SUS VIDAS EN PÚBLICO. #SINFILTRO

ESCRIBE ESE MENSAJE QUE NO ERES CAPAZ DE ENVIAR AUNQUE LO INTENTES

APUNTA LOS NOMBRES DE 5 PERSONAS A LAS QUE ANTES CONOCÍAS Y LO QUE PASÓ CON ELLAS:

1 _____

2 _____

3 _____

4 _____

5 _____

ESCRIBE UNA CARTA A UN «AMIGO» DE INTERNET A QUIEN NO CONOCES DE NADA NI RECUERDAS HABER AÑADIDO.

ENVÍALE UNA FOTO DE ESTA PÁGINA PARA ROMPER EL HIELO.

DISEÑA UN PLAN DE ACCIÓN PARA OCUPARTE DE TUS TAREAS ESTA SEMANA:

¡HOY ES EL DÍA DE MIRAR HACIA ARRIBA! BUSCA GRIETAS GRANDES, PLACAS CURIOSAS DE TECHO Y DETALLES ORNAMENTALES. DIBUJA O DESCRIBE TU PREFERIDO.

CREA UNA LISTA DE REPRODUCCIÓN
PARA CANTAR EN LA DUCHA:

1. NATALIE IMBRUGLIA
   «TORN»

2.

3.

4.

5.

6.

7.

8.

1 cosa
nada
lo que sea
algo
todo

## LISTA PARA UNA CITA:

- ☐ REVISAR PELO
- ☐ INVESTIGAR EN INTERNET
- ☐ 20 HORAS
- ☐ CAMISA NUEVA
- ☐ 20.05
- ☐ CARAMELO PARA EL ALIENTO
- ☐ ¡HA LLEGADO!
- ☐ MANOS SUDOROSAS
- ☐ LABIO MORDIDO
- ☐ RISA ESTRIDENTE
- ☐ HORMIGUEO
- ☐ FINGIR TIMIDEZ
- ☐ AMIGO COMÚN
- ☐ CHARLA INTRASCENDENTE
- ☐ REÍR MÁS
- ☐ CHARLA TRASCENDENTE
- ☐ ¡A BAILAR!
- ☐ MÁS COPAS
- ☐ ¡¡PRIMER BESO!!
- ☐ ¿EN MI CASA?
- ☐ ESPEREMOS UN POCO
- ☐ MENSAJE A AMIGO

CUÉNTAME ESA COSA TAN GRACIOSA QUE OCURRIÓ:

✱ ¡Ja, ja, ja! Qué bueno. Vale. Ufff. Dame un descanso y cuéntame algo aburrido mientras intento controlar la risa floja.

¡MIRA, TU PUBLICACIÓN HA GUSTADO A TODO EL MUNDO!

75.631 COMENTARIOS

¡NO ES MÁS QUE PAPEL!
DIBUJA UNA PARED DE LADRILLOS, CUÉLGALA Y LUEGO DERRÍBALA A LO BESTIA.

Si no la has derribado, tampoco pasa nada. Quizá quieras ir derribando tus muros a tu propio ritmo, ladrillo a ladrillo.

\*

¡CUÉNTAME CÓMO HA IDO EL DÍA!

¿CUÁL ES EL MEJOR CONSEJO QUE TE HAN DADO EN LA VIDA?

¿CUÁL FUE EL PRIMER FUNERAL AL QUE ASISTISTE? ¿CREES QUE VA HACIÉNDOSE MÁS FÁCIL CON EL TIEMPO? ¿CÓMO MUESTRAS TU ESTIMA Y RESPETO POR UN SER QUERIDO?

## APUNTA 10 COSAS QUE TE ENCANTA HACER:

1. _____
2. _____
3. _____
4. _____
5. _____
6. _____
7. _____
8. _____
9. _____
10. _____

## TODOS ESTAMOS CONECTADOS
(LLENA LA PÁGINA CON BARRITAS DE COBERTURA WIFI)

PERO ¿CUÁL ES LA *contraseña?*

Hoy va a ser un día muy, muy bueno. ✱

# ¡IMAGINA EL MEJOR TRABAJO DEL MUNDO Y DISÉÑATE UNA TARJETA DE VISITA!

ESCRIBE UNA HISTORIA EN LA QUE TU MEJOR AMIGO QUEDE EN RIDÍCULO, ¡Y ASÍ PODRÁS CONTARLA PARA HACER UN BRINDIS EN SU BODA!

DIBUJA LA COMIDA PERFECTA...
¡Y CÚBRELA DE SALSA PICANTE!

¡HOLA!

¿DÓNDE ESTÁS?

¿QUIÉN ERA EL ALUMNO MÁS GUAY DEL COLEGIO? ¿DÓNDE ESTÁ AHORA? INVESTÍGALO EN INTERNET, A VER CÓMO VA.

LITERALMENTE NADA

¡Venga, vamos a escribir palabrotas con buena caligrafía! ¿Cómo puede algo tan bonito ser tan ofensivo, ~~joder~~?

DIBUJA LO MÁS INÚTIL QUE PUEDAS IMAGINAR Y LUEGO ÁMALO PARA SIEMPRE.

ESCRÍBELO BIEN GRANDE

DIBÚJATE A TI MISMO COMO UNA CUCHARA. ¿ERES GRANDE O PEQUEÑA?

¡HAS DE HUIR DE TODO!
¿ADÓNDE IRÁS? ¿CÓMO TE LLAMARÁS
A PARTIR DE AHORA?

> CÓPIALO 20 VECES...
> ¡O HASTA QUE TE ENTRE EN LA CABEZA!

ME REIRÉ AL RECORDARLO

HOY FÍJATE EN LAS TENDENCIAS DE MODA EN TU CIUDAD.
¿QUÉ ES LO QUE SE VE CON MÁS FRECUENCIA? ¿HABÍA ALGO ÚNICO?

CREA UNA LISTA DE REPRODUCCIÓN
PARA NO HABLAR:
───────────────────

1. BOARDS OF CANADA
   «ALPHA AND OMEGA»

2.

3.

4.

5.

6.

7.

8.

 ¡PLANEA UN VIAJE DE CARRETERA POR ESPAÑA! ¿QUÉ 8 CIUDADES VAS A VISITAR?

# ESTA SEMANA

- ☐ DORMIR HASTA TARDE
- ☐ SENTIRME DE MARAVILLA
- ☐ VALE, SEGUIR ADELANTE

¡Date el gusto de salir esta noche!

UTILIZA ESTA PÁGINA PARA PLANEAR EL RESTO DE TU VIDA Y OBRA. ¡QUE NO, QUE ES BROMA! ¿POR QUÉ PERSONA FAMOSA TE COLARÍAS?

¿QUÉ PLAN TENEMOS HOY?

¿TE VENDRÍA BIEN UN DINERITO?
¡RECORTA LOS DIENTES Y PONLOS
DEBAJO DE LA ALMOHADA!

(DIBUJA MÁS SI TE HACEN FALTA)

¿Cómo puede ser que el libro ya casi haya acabado? Se me ha pasado en un suspiro. ¡No me abandones! Atesoremos juntos estas últimas páginas. ✳

MAÑANA MADRUGA PARA VER SALIR EL SOL. ¿QUIÉN MÁS ESTÁ DESPIERTO? ¿CUÁNDO FUE LA ÚLTIMA VEZ QUE TE LEVANTASTE TAN PRONTO?

SI NO TE HUBIERAN PRESENTADO A ALGUIEN PERO OS HUBIERAIS VISTO UNAS CUANTAS VECES, ¿CÓMO CREES QUE TE DESCRIBIRÍA ESA PERSONA?

## HAZ UNA LISTA DE 8 PERSONAS CON LAS QUE TE ENCANTARÍA CENAR:

1. _____

2. _____

3. _____

4. _____

5. _____

6. _____

7. _____

8. _____

¿HAS LEÍDO ALGÚN BUEN LIBRO ÚLTIMAMENTE?
―――――――――――――――――――――――――――――

NO, LO DIGO PORQUE, A VER, ¿QUÉ PASA CON ESE LIBRO? ¿A TI TE PARECE QUE OTRO LIBRO TE CUIDARÁ TAN BIEN COMO TE CUIDO YO? SEGURO QUE TE GUSTA PORQUE TIENE MÁS NÚMEROS DE PÁGINA QUE YO.

¡HAZ PLANES POR ADELANTADO!

✱ Procuro tener una actitud positiva, pero las despedidas siempre son difíciles. ¡Anímame! ¡Cuéntame una historia de despedida con final feliz!

DIBUJA SEIS RELOJES,
UNO DETRÁS DE OTRO.

> DÉJALE ESTA PÁGINA A UN AMIGO

¡SORPRÉNDEME!

LLÉVATE UN RECUERDO DE UNA CITA
A HURTADILLAS Y PÉGALO AQUÍ
CON CINTA ADHESIVA... PERO ¡NADA
DE COCHINADAS!

> EVNÍA UN MSNJE BRRACH@:

> [ ]

> ¡HALA!

> PERO ¿CUÁNTO HAS BEBIDO?

ESCRIBE SEIS RELATOS
DE SEIS PALABRAS CADA UNO:

✶ «Parecía difícil hasta que los terminé.»

AYÚDAME
   A LLENAR ESTA PÁGINA
      DE GARABATOS

Dibuja una cuadrícula. ¿Sirve para demostrar algún punto? Ni idea, pero prueba a colocarle puntos a modo de gráfica, y a ver qué sale...

ESTÁS MUY BIEN

LAS COSAS SON LO QUE SE HACE CON ELLAS... ASÍ QUE ¡HAZ ALGO!

| NECESITO: | QUIERO: |
| --- | --- |
|  |  |

[ ESCRÍBELO BIEN GRANDE ]

\*
¿Qué es lo que más te gusta de ti?

DOBLE TAP

PARA HACER
«ME GUSTA»
EN ESTA
PÁGINA

1. DIBUJA UNA BICICLETA
2. DIBUJA UNA BICICLETA PARA DOS PERSONAS
3. DIBUJA UNA BICICLETA PARA CERO PERSONAS

*RECUERDA QUÉ ES LO IMPORTANTE PARA TI.

VE A UN CENTRO COMERCIAL. NO COMPRES NADA.
¿QUÉ HA SIDO LO QUE MÁS QUERÍAS LLEVARTE?

CREA UNA LISTA DE REPRODUCCIÓN CON LA MEJOR CANCIÓN DE LA HISTORIA:

1. MARIAH CAREY «ALL I WANT FOR CHRISTMAS IS YOU»
2. ~~NINGUNA OTRA CANCIÓN~~

TRANQUI SIN PRISA

# LISTA INVERNAL

- ☐ BOLAS DE NIEVE
- ☐ CHOCOLATE CALIENTE
- ☐ BUFANDA CALENTITA
- ☐ ESTUFA
- ☐ GAFAS EMPAÑADAS
- ☐ ALIENTO VISIBLE
- ☐ MUÑECO DE NIEVE
- ☐ DEDOS DE LOS PIES CONGELADOS
- ☐ PATINAJE SOBRE HIELO
- ☐ SOPA
- ☐ CHIMENEA
- ☐ ACURRUCARSE
- ☐ ESQUÍ
- ☐ CARÁMBANOS
- ☐ SACAR NIEVE A PALADAS
- ☐ IGLÚ
- ☐ NIEVE SUCIA
- ☐ FEBRERO
- ☐ ROPA HÚMEDA
- ☐ MÁS SOPA

(NO PASA NADA, YO TAMPOCO SÉ MUY BIEN LO QUE HAGO)

\* A veces la vida es complicada y parece que nada sale bien,
pero siempre está mañana; siempre hay otra oportunidad. En serio.

¡NO ES MÁS QUE PAPEL!
¿RECUERDAS QUE PEGASTE DOS BILLETES DE 5 € EN ESTE LIBRO? ¡BUSCA EL QUE NO TIENE NADA ESCRITO, DESPÉGALO *y regálalo!*

# REVISIÓN TRIMESTRAL

PIENSA EN ESTOS ÚLTIMOS TRES MESES Y PUNTÚATE SEGÚN LA ESCALA DE EMOTICONOS.

LAS COSAS, A LA CARA → ☺ BIEN  😐 REGULÍN  ☹ MAL

| | | |
|---|---|---|
| PERSPECTIVA GENERAL ○ | CRECIMIENTO PERSONAL ○ | SALUD FÍSICA ○ |
| PLANIFICACIÓN DE FUTURO ○ | CUIDARME ○ | COMER BIEN ○ |
| HÁBITOS DE SUEÑO ○ | SER ESPECTACULAR ○ | SALUD MENTAL ○ |
| CREATIVIDAD EN EL DÍA A DÍA ○ | SER AMABLE ○ | LLAMAR A CASA ○ |
| TRABAJAR CON GANAS ○ | DIVERSIÓN ○ | SER BUEN AMIGO ○ |
| MANTENER LA CALMA ○ | ESFUERZO ○ | DISFRUTAR DEL ESPACIO PROPIO ○ |
| GANARME LA VIDA ○ | SALIR AL AIRE LIBRE ○ | ESA COSITA ○ |
| SATISFACCIÓN ○ | TUITS GRACIOSOS ○ | IR PILLÁNDOLE EL TRUCO ○ |

¡ES EL MOMENTO DEL ANUARIO!
DIBUJA A TU YO DEL INSTITUTO
Y PREDICE TU PROPIO FUTURO
EXAGERANDO CÓMO ERAS.

ES QUIEN CON MÁS PROBABILIDAD...

# HAZ UNA LISTA DE 5 COSAS
## QUE QUIERAS INTENTAR:

1 _____

2 _____

3 _____

4 _____

5 _____

¡AGUANTA EN TU SITIO!

# ¡LO HAS LOGRADO!

HA SIDO UN AÑO MUY LARGO DESDE QUE ABRISTE POR PRIMERA VEZ ESTE LIBRO, PERO MÍRANOS AHORA A LOS DOS. TÚ TIENES 1 AÑO MÁS Y YO ESTOY LLENO DE TUS EXPERIENCIAS, TUS OBJETIVOS...

NO SOY EL MISMO QUE ERA. PÁGINA A PÁGINA, AMBOS HEMOS CRECIDO. ASÍ QUE COGE UN ROTULADOR Y TACHA EL NOMBRE DE ESE TÍO QUE HAY EN LA PORTADA. ESTO LO HAS HECHO TÚ Y SOLO TÚ, Y SEGUIRÁS HACIÉNDOLO.

CREA ALGO, LO QUE SEA, TODOS LOS DÍAS SIN DEJAR PASAR NI UNO. DOCUMENTA, GUARDA Y VE ACUMULANDO. ESTA ES TU VIDA, Y ES OBRA TUYA.

¡NO ES MÁS QUE PAPEL!
ROMPE LA LÍNEA DE META.

ESCRIBE EL LOGRO POR EL QUE TE LLEVAS EL TROFEO

## ¡RÁPIDO! ANTES DE IRTE:

¿QUÉ ES LO MÁS IMPORTANTE QUE HAS APRENDIDO ESTE AÑO?

# LISTA DE LOS 5 MEJORES MOMENTOS:

1 _____

2 _____

3 _____

4 _____

5 _____

# DIBÚJATE CON 365 DÍAS MÁS:

# ¿QUÉ VAS A HACER AHORA?

#FF @LOQUETEQUEDADEVIDA

LLENA EL ESPACIO CON ALGO ESTUPENDO

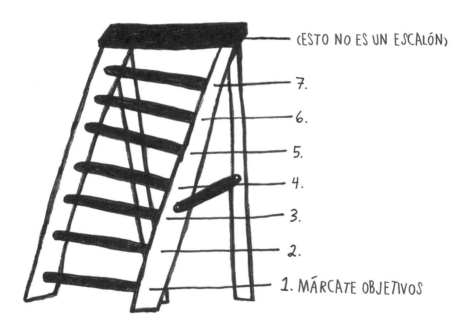

1. ESTA OBRA ES CREACIÓN MÍA, PERO NO HABRÍA SIDO POSIBLE SIN UNA COMUNIDAD DE ARTISTAS Y MAKERS CUYO TRABAJO CREATIVO, SURGIDO DE MENTES AFINES, ES AL MISMO TIEMPO INSPIRADOR Y ÚTIL.

2. GRACIAS A TODOS LOS QUE CREEN EN MÍ, INCLUSO CUANDO NO SÉ QUÉ ESTOY HACIENDO. MI AGRADECIMIENTO A TODO AQUEL A QUIEN ALGUNA VEZ HAYA ENCANTADO ALGO CONSTRUIDO POR MÍ, ESCRITO POR MÍ, O QUE HAYA PULSADO ALGÚN BOTÓN CON FORMA DE CORAZÓN.

3. ESCRIBÍ ESTE LIBRO DURANTE UN AÑO MUY DIFÍCIL. PUEDE PARECER IMPOSIBLE SUPERAR 365 DE LO QUE SEA, PERO ESTO ES LA NOTA QUE ME ESCRIBÍ A MÍ MISMO. GRACIAS A MIS AMIGOS, FAMILIA Y A MITCHELL KUGA, QUE HA SIDO AMBAS COSAS.

4. GRACIAS A LA CANTAUTORA MICHELLE BRANCH, A QUIEN NO CONOZCO EN PERSONA.

ADAM J. KURTZ ES DISEÑADOR GRÁFICO, ARTISTA Y PERSONA DE LO MÁS FORMAL. SOBRE TODO LE INTERESA CREAR OBJETOS HONRADOS Y ACCESIBLES, COMO SU GAMA DE PEQUEÑOS PRODUCTOS O SU SERIE DE CALENDARIOS AUTOPUBLICADOS UNSOLICITED ADVICE («CONSEJOS QUE NO PEDISTE»). NO ES AUTOR DE NINGÚN OTRO LIBRO. EN LA ACTUALIDAD RESIDE EN NUEVA YORK.

VISITA
ADAMJK.COM, @ADAMJK,
Y JKJKJKJKJKJKJKJKJK.COM
(¡O NO!)

*Retrato de Ryan Pfluger

DEL MISMO AUTOR:

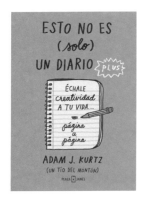 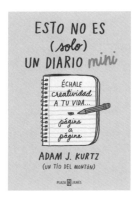 

#INSPÍRATEYCREA
#NOSOLODIARIO

www.penguinlibros.com